CATALOGUE
DE TABLEAUX,
ÉTUDES
PEINTES A L'HUILE;

AQUARELLES, DESSINS ET CROQUIS,

de feu M. A. ENFANTIN,

AINSI QUE DE QUELQUES ESTAMPES ET LITHOGRAPHIES;

PAR DUCHESNE AÎNÉ.

La Vente aura lieu le Lundi 3 Mars 1828, et jours suivans, à six heures du soir, dans la Salle l'ÉCHIQUIER, rue de l'Échiquier, N.° 34.

Il y aura exposition le Dimanche 2 Mars, de 11 heures à 3 heures, et chaque matin, de 1 heure à 3.

LE CATALOGUE SE DISTRIBUE A PARIS

CHEZ M. PETIT, Commissaire-Priseur, rue de Cléry, N.° 16.

1828.

CATALOGUE

De l'Imprimerie d'Ap. Moussard.

NOTICE BIOGRAPHIQUE
SUR
AUGUSTIN ENFANTIN.

Augustin Enfantin, né à Belleville, le 29 août 1793, se distingua, dès ses premières études, et ses succès brillans au collége, semblaient annoncer qu'il se livrerait, comme son émule et son ami M. V. Cousin, à des travaux littéraires. Cependant, forcé de songer de bonne-heure aux moyens de se créer un état, malgré son goût prononcé pour les beaux-arts, malgré le charme qui l'entraînait vers l'étude de la musique et du dessin, il prit un emploi dans les bureaux de la comptabilité de l'Université. Bientôt la conscription vint encore changer la direction de ses idées et de ses espérances : il partit pour l'Espagne, attaché à l'état-major du maréchal Suchet.

A. Enfantin s'était déjà occupé avec ardeur de dessin et de peinture; mais il considérait comme un délassement, comme un véritable plaisir, le temps qu'il consacrait à suivre l'atelier de M. Bertin ou l'Académie, à faire ses premières études de la nature. Son séjour en Espagne, le magnifique spectacle des Pyrénées, son passage

dans les belles provinces du midi de la France, réchauffèrent encore son goût pour les beaux-arts; et il sentit le vif désir de s'y consacrer tout entier, lorsque la paix ramena enfin nos soldats aux foyers de la patrie.

A. Enfantin occupa encore, pendant quelques années, une place dans une administration publique; mais de pareils travaux étaient trop peu en harmonie avec les besoins de son imagination: il ne pouvait ignorer qu'il avait déjà acquis toute la puissance d'exécution nécessaire pour étudier par lui-même la nature; il commençait à se trouver trop à l'étroit dans l'atelier. Ses croquis de Compiègne, Fontainebleau, Chevreuse, dans lesquels les connaisseurs trouveront toute la finesse de son crayon spirituel, lui faisaient sentir le besoin de voir une nature plus grande; c'est alors qu'il entreprit successivement, et dans l'espace de cinq années, *ses voyages en Suisse, en Dauphiné, en Angleterre et en Auvergne*. Riche d'une quantité considérable de dessins consciencieusement étudiés, et rendus avec pureté, il rentrait à l'atelier, et faisait connaître, par des lavis charmans, par des aquarelles pleines de vigueur, les sites qu'il avait parcourus; ces ouvrages le placèrent bientôt aux premiers rangs des dessinateurs de notre époque.

C'était seulement à ce titre que A. Enfantin

s'était fait connaître jusqu'en 1826; et cependant, depuis plusieurs années, il s'était rendu maître de sa palette comme il l'était de son crayon; mais sa modestie lui faisait regarder ses études peintes de Suisse et du Dauphiné, dont une grande partie offrent tout le charme de jolis tableaux, comme d'utiles matériaux, qu'il ne voulait mettre en œuvre qu'après avoir admiré la terre classique des beaux-arts.

En 1827, il partit pour Naples avec son ami M. Ciceri. Le soleil brûlant de l'Italie ne put ralentir ses travaux; car le nombre des études peintes, des lavis et des dessins faits dans le court espace de temps qu'il employa à parcourir les environs de Naples, est incroyable.

Guidé par cette noble passion du travail, qui donne la gloire, mais qui frappe aussi des coups mortels, et qui, depuis dix années, a choisi, parmi nos artistes, tant de jeunes et illustres victimes, Enfantin visita les ruines de Pœstum..... Quelques jours après, il avait cessé de vivre.

La collection des ouvrages dont est composé ce Catalogue, a été divisée en plusieurs parties, au moyen desquelles les amateurs et les artistes retrouveront facilement les jolies productions qu'eux-mêmes réclamaient de l'active imagination d'Enfantin. Ils pourront également juger, en voyant les objets exposés cette année au salon, combien

donnait d'espérance un talent développé par un amour excessif du travail, et animé par le vif désir de bien rendre la nature.

Les *Études peintes* sont au nombre de plus de deux cents; celles prises dans les environs de Paris en forment la moitié. Dans celles faites à Fontainebleau et Corbeil, durant le cours des six dernières années, on trouve une indication des progrès constans d'Enfantin : elles ont encore l'avantage d'être la base des travaux d'un peintre de paysage, qui ne doit aborder les grandes scènes de la nature qu'après avoir maîtrisé les difficultés que présentent les détails.

Les *Études du Dauphiné, de la Suisse et de l'Auvergne* ont, en général, un intérêt plus piquant pour les amateurs. Enfin celles d'*Italie*, étant ses derniers travaux, feront sentir plus vivement encore la perte que les arts viennent de faire.

Les portefeuilles renferment soixante-treize *dessins à la sepia*, terminés, dont trente-six pris aux *environs de Paris, à Compiègne et à Chevreuse*; vingt *de Naples et aux environs*. C'est surtout en ce genre que A. Enfantin avait acquis quelque réputation, et ces derniers ouvrages l'augmenteront sans doute encore.

Les *Aquarelles*, au nombre de plus de cent, présentent également un grand intérêt; celles qu'il

a faites à Naples, à Londres et en Normandie, attireront surtout l'attention.

Enfin, et c'est à cette partie que les artistes attacheront sans doute le plus d'intérêt, les *Croquis*, extraits des portefeuilles ou des carnets de voyage, sont au nombre de plus de sept cents. Les Voyages de Suisse et du Dauphiné en contiennent seuls trois cents, qui pourraient être lithographiés, et fournir ainsi plusieurs Voyages remplis d'intérêt. Trente-deux croquis ont été pris en Angleterre, quatre-vingt-six en Italie, quarante-trois en Normandie, et cent vingt-neuf à Fontainebleau, Chailli et Corbeil. Tous portent bien le caractère local : on n'y trouve ni l'uniformité de l'atelier, ni les préjugés d'école, et leur fidélité à rendre l'expression de la nature est le cachet principal du style varié et vrai d'Augustin Enfantin.

P. E. V.

ORDRE DES VACATIONS.

I.re VACATION. — Lundi 3 Mars 1828.

N.os 15 à 44, 145 à 158, 206, 207 à 226, 324 à 327.

II.e VACATION. — Mardi 4 Mars.

N.os 1 à 5, 45 à 62, 159 à 168, 194, 195, 227 à 254, 335 à 337, 370.

III.e VACATION. — Mercredi 5 Mars.

N.os 6 à 10, 63 à 86, 169 à 178, 194 à 200, 255 à 283, 370.

IV.e VACATION. — Jeudi 6 Mars.

N.os 11 à 14, 87 à 116, 179 à 193, 201 à 216, 328 à 330.

V.e VACATION. — Vendredi 7 Mars.

N.os 117 à 144, 284 à 303, 304 à 323, 331 à 334, 358 à 369.

NOTA. L'Astérisque * placé après les N.os, indique les morceaux encadrés ou sous verre.

CATALOGUE.

PEINTURES A L'HUILE.

COMPOSITIONS.

1 Vue prise à Belleville.
2 Vue des environs de Corbeil.
3 Vue des environs de Corbeil.
4 Le Mont-Aiguille, en Dauphiné.
5 Vue de Richemond, près de Londres.
6 Souvenirs d'Angleterre.
7 Souvenir d'Angleterre.
8 Petit Paysage composé.
9 Intérieur de forêt.
10 Une Forêt.
11 Intérieur de Forêt, à Fontainebleau.
12 Bords d'un Etang.
13 Vue de Rochers par un temps de brouillard.
14 Etude faite de souvenir.

ÉTUDES PEINTES A L'HUILE.

ENVIRONS DE PARIS.

15 Vue d'une petite Maison, près de la barrière de Fontainebleau ; en largeur.
16 Ancienne Carrière à Montmartre.
17 Fabrique à Montmartre.
18 Intérieur d'une Eglise à Poissy, en hauteur.
19 Un Cheval de charrette à sa mangeoire, en largeur.
20 Pont de Corbeil, effet de brouillard.

21 Deux Vues de Corbeil, en largeur.
 Ce numéro sera divisé.
22 Deux Vues prises à Corbeil.
 Ce numéro sera divisé.
23 Vue d'un Pont de bois, près de Corbeil.
24 Cinq Vues, prises à l'Ile-au-Paveur, à Corbeil.
 Ce numéro sera divisé.
25 Trois Vues, prises aux environs de Corbeil.
 Ce numéro sera divisé.
26 Trois Études de plantes, faites à Corbeil.
27 Chapelle Saint-Jean, près Corbeil.
28 Intérieur de la Chapelle Saint-Jean, près Corbeil.
29 Intérieur d'une cour de Chapelle, à Saint-Jean, près Corbeil.
30 Vue de la Folie-Barbaud, près Corbeil.
31 Village d'Evry, près Corbeil, bords de la Seine.
32 Fabrique à Varâtre, près Corbeil.
33 Intérieur du Village d'Étiole, près Corbeil.
34 Pavillon, à Étiole, près Corbeil.
35 Source à Étiole, près Corbeil.

ENVIRONS DE FONTAINEBLEAU.

36 Forêt de Fontainebleau, route de Paris.
37 Forêt de Fontainebleau, Étude d'arbre faite sur la route de Paris.
38 Vue prise des hauteurs, près de Chailli; forêt de Fontainebleau.
39 Hauteurs de Chailli, forêt de Fontainebleau.
40 Intérieur de Cour, à Chailli, route de Fontainebleau; Hôtel du Cheval-Blanc.

ÉTUDES PEINTES A L'HUILE.

41 Intérieur d'une Cour, à Chailli, près Fontainebleau.
42 Route de Chailli à Fontainebleau.
43 Forêt de Fontainebleau, Étude, près Chailli.
44 Vue de Bois-Bréau, dans la forêt de Fontainebleau ; en hauteur.
45 Intérieur du Bois-Bréau, forêt de Fontainebleau.
46 Étude au Bois-Bréau, forêt de Fontainebleau.
47 Forêt de Fontainebleau, Bois-Bréau.
48 Dix Études d'Arbres, prises à Bois-Bréau, dans la forêt de Fontainebleau.

 Ce numéro sera divisé.

49 Chemin des Gorges-d'Apremont, forêt de Fontainebleau.
50 Entrée des Gorges-d'Apremont, forêt de Fontainebleau.
51 Six Études, prises dans les Gorges-d'Apremont, forêt de Fontainebleau.

 Ce numéro sera divisé.

52 Trois Études, prises au Chêne de la Reine Blanche, forêt de Fontainebleau.

 Ce numéro sera divisé.

53 La Marre à Piat, forêt de Fontainebleau.
54 Forêt de Fontainebleau, Butte-aux-Sables, environs de la Marre à Piat.
55 Vue prise des hauteurs de Barbison, forêt de Fontainebleau.
56 Forêt de Fontainebleau, montagne Saint-Germain.
57 Forêt de Fontainebleau, effet du matin.
58 Trois Études d'Arbres, faites dans la forêt de Fontainebleau.
59 Arbre mort, forêt de Fontainebleau.

60 Études de Rochers, forêt de Fontainebleau.
61 Pont du Breuil, à Comble-la-Ville, Seine-et-Marne.
62 Rivière du Terrain, à Monte-à-Terre, près Creil.

AUVERGNE.

63 Fabrique à Royat.
64 Etude faite à Royat.
65 Vue de Thiers.
66 Grande Cascade de Thiers.
67 Etude faite à Thiers.
68 Etude faite aux environs de Thiers.

DAUPHINÉ.

69 Vue de Pont-en-Royant, département de la Drôme.
70 Intérieur de Cour, à Pont-en-Royant, département de la Drôme.
71 Vue de Pont-en-Royant, département de la Drôme.
72 Montagnes de Barbière, département de la Drôme.
73 Montagnes du Dauphiné, département de la Drôme.
74 Montagnes du Dauphiné, département de la Drôme.
75 Intérieur d'une Usine, à Sassenage.
76 Cascade de Sassenage.
77 Cascades, près d'une Usine, à Alvar.
78 Village de Samson, en Dauphiné.
79 Un Rocher de la Grande-Chartreuse; en hauteur.
80 Etude de Montagnes.
81 Intérieur d'un Village.
82 Eglise d'un village du Dauphiné.
83 Intérieur d'une cour de ferme, en Dauphiné.
84 Bords de l'Isère, en Dauphiné.
85 Cascade, en Dauphiné.
86 Une Etude, en Dauphiné.

SUISSE.

87 Cascade de Reichenbach.
88 Chute supérieure du Reichenbach.
89 Deux Vues de Montagnes, canton de Berne.
90 Cascade, en Suisse, canton de Berne.
91 Glacier, en Suisse, près du lac de Brientz.
92 Gorge de Montagnes, en Suisse, rivière de la Lave.
93 Deux Vues de Suisse.
94 Trois Vues de Suisse, petites Etudes.
95 Vue d'un Glacier.
96 Montagnes, en Suisse.
97 Vue d'un Torrent de Suisse; en largeur.
98 Trois Etudes de Cascades.

Ce numéro sera divisé.

99 Etude, Gorges de Montagnes, en Suisse.
100 Etude de Rocher, en Suisse.
101 Deux Etudes faites en Suisse.

ENVIRONS DE NAPLES.

102 Vue prise de la Place del Vasto, à Naples.
103 Vue prise d'une Arcade, près de la Floridiana, à Naples.
104* Vue de Naples, prise du Château de la Reine Jeanne.
105 Vue du Palais de la Reine Jeanne, prise de la Taverne dite Scoglio di Frizo.
106 Vue intérieure du Palais de la Reine Jeanne.
107 Intérieur au Palais de la Reine Jeanne.
108* Vue de Mer, près le palais de la Reine Jeanne.
109 Vue de Porto-Cariello, à Castellamare.
110 Vue du Port de Castellamare.

ÉTUDES PEINTES A L'HUILE.

111 Vue du Château des Sarrasins, à Castellamare.
112 Vue d'une partie du Chantier marchand, Castellamare.
113 Maison dans le haut de Castellamare.
114* Vue de Porto-Carriello, à Castellamare.
115 Un Rocher, à Castellamare.
116* Vue du Vésuve, prise de Capo di Monte.
117 Vue prise à Capo di Monte.
118* Vue des Montagnes de Castellamare, prises de Capo di Monte.
119 Vue prise sous les Ponti Rossi.
120* Vue des Ponti Rossi.
121 Vue de la Ville de Pouzzole.
122 Intérieur de la Ville de Pouzzole.
123 Vue intérieure de la Ville de Pouzzole.
124 Vue de Mer, soleil couchant, à Pouzzole.
125 Vue d'une Ruine et d'une Eglise, à Pouzzole.
126 Vue d'une Eglise, située dans la mer, à Pouzzole.
127 Vue de Temple de Sérapis, à Pouzzole.
128 Etude de Barque, à Pouzzole.
129 Pont de Caligula, à Pouzzole.
130 Vue d'un Bois, à Lettere, près Gragnano.
131 Rochers à Gragnano.
132 Vue prise dans la Vallée de Gragnano.
133 Vue de Rochers et de la Ville d'Amalfi.
134 Vue prise à Amalfi.
135 Etude de Rochers, à Amalfi.
136 Vue de l'Ile de Capri.
137 Vue du Port de Vietri.
138 Etude prise à Baja.
139 Vue aux environs della Cava.
140 Grotte Bouca, alla Cava.
141 Eglise de la Madone della Boccatella, alla Cava.

142 Ville de Raïto, près Vietri.
143 Souvenir de l'Ermitage, à la montée du Vésuve.
144 Vue du Vésuve.

ÉTUDES A L'HUILE, NON TERMINÉES.

ENVIRONS DE PARIS.

145 Vue de Montmartre; en largeur.
146 Vue de la Plaine, près de Corbeil; en largeur.
147 Vue du Pont de Varatre, près de Corbeil; en largeur.
148 Vue du Pont Sibuet, à Etioles; en largeur.
149 Environs de Corbeil.
150 Route de Barbisan, près Chailly.
151 Vue d'une Ferme de Chailly, prise de l'Auberge du Cheval-Blanc; en largeur.
152 Route de Fontainebleau, près du parc de Chailly; en largeur.
153 Vue de la Forêt de Fontainebleau, à Bois-Bréau; en largeur.
154 Gorges d'Apremont, forêt de Fontainebleau.
155 Etudes prises dans la forêt de Fontainebleau; en hauteur.
156 Etude d'un gros Arbre, dans la forêt de Compiègne; en hauteur.
157 Vue prise dans la forêt de Compiègne; en largeur.
158 Vue de Laval, département de la Mayenne.

AUVERGNE.

159 Vue de la Vallée de Thiers, sur la route de Lyon; en largeur.

160 Vue près de l'Eglise de Royat; en largeur.
161 Vue de la Roche Sanadaire, près de Rochefort en Auvergne; en largeur.
162 Etude à Thiers.
163 Vue du Désert, près de la Grande-Chartreuse; en hauteur.

SUISSE.

164 Vue du Lac de Genève; en largeur.
165 Vue de la Vallée de Gresivaudan; en largeur.
166 Vue de Reichenbach; en hauteur.
167 Vue de Suisse, avec un Challet sur le devant, à droite; en largeur.
168 Fabrique en Suisse.

NAPLES ET SES ENVIRONS.

169 Rochers derrière l'Ecole de Virgile, à Naples.
170 Vue de Mer, prise de l'intérieur d'une grotte, derrière l'Ecole de Virgile, à Naples.
171 Vue prise à Pausilype.
172 Vue de Mer, près Pausilype.
173 Intérieur de la Taverne, au palais de la Reine Jeanne.
174 Maisons près le palais de la Reine Jeanne.
175 Vue de Pouzzole.
176 Etude de Barque, à Pouzzole.
177 Etude prise sur la route de Naples, à Pouzzole.
178 Vue du Vésuve, prise de Capo di Monte.
179 Vue prise à Capri, près Naples.
180 Port de Capri.
181 Vue du Port de Castellamare; Etude peinte à l'huile, sur carton.

ÉTUDES PEINTES A L'HUILE.

182 Vue prise de la Place del Vasto, à Naples.
183 Étude à Gragnano, près Castellamare.
184 Étude d'une route, dans les environs de Gragnano.
185 Couvent de la Madona di Puzzano, à Castellamare.
186 Église de la Madone de Pozzano, à Castellamare.
187 Vue de mer, à Castellamare.
188 Vue d'Amalfi.
189 Vue prise dans les ravins de Sorrento.

DIVERS ENDROITS.

190 Vue d'une Cascade.
191 Étude de Rochers couverts de mousse; en largeur.
192 Vue d'un Tailli avec la porte d'un clos; en largeur.
193 Vue intérieure d'une Ferme; en largeur.

ÉTUDES A L'HUILE, D'APRÈS DIVERS.

194 Étude d'après Gaspard Poussin.
195 Deux Études d'après Ruysdael.
196 Plusieurs Études sur papier et sur toile, d'après Michalon.
197 Plusieurs Études, d'après Bertin.
Ce numéro sera divisé.
198 Études peintes sur papier et sur toile, d'après divers maîtres. 35 pièces.
Ce numéro sera divisé.
199 Environs de Londres, d'après Constable.
200 Trois Études, d'après divers; une Marine et deux Cavalcades.

ÉTUDES A L'HUILE, PAR DIVERS.

201 Deux Paysages finement faits, par Meunier.
202 Une Marine, par Mozin.

203 Étude de Paysage, par Léon Ballière.
204 Études d'après nature, par Jolivard.
205 La Folie de Charles VI, Paysage historique, par Jolivard.
206 Plusieurs Études non décrites seront placées sous ce numéro.

DESSINS.

PARIS ET LES ENVIRONS.

207 Vues de Saint-Etienne-du-Mont, d'une Maison, rue des Noyers, des quais Voltaire et du Louvre, dessin à la sepia. 6 pièces.
208 Vue des environs de Paris, en 1821, dessin à la sepia. 6 pièces.
209 Vues de Paris et des environs; croquis à la mine de plomb. 10 pièces.
210 Vues et Études prises aux environs de Paris; croquis à la mine de plomb. 18 pièces.
Cet article sera divisé.
211 Trente Croquis à la mine de plomb, dessinés aux environs de Paris.
Cet article sera divisé en 3 lots.
212 Études et Croquis pris dans différens endroits, en 1826; croquis à la mine de plomb. 8 pièces.
213 Vue de Montmartre : dessin à la sepia.
214 Vues d'Arcueil, Montmartre et Buc. 10 pièces.
215 Vues d'Aulnay, Fontenay et autres des environs de Paris; croquis à la mine de plomb avec un peu de lavis. 21 pièces.
Cet article sera divisé en 2 lots.

DESSINS.

216 Vues de Pantin, Granville, Romainville, Charenton, Mesnil-Montant, Belleville, etc.
217 Trois Vues prises dans les Bois de Chevreuse; aquarelles non terminées.
218 Vue prise aux environs de Corbeil, grand dessin à la sepia.
219 Une Vue des environs de Corbeil; aquarelle.
220 Études prises à Essonne et à Corbeil, en 1826; croquis à la mine de plomb. 20 pièces.
 Cet article sera divisé en 2 lots.
221*Vue prise à Étiole; dessin à la sepia.
222 Vue de quelques Chaumières, à Étioles : à gauche un escalier en pierre, 1827; dessin à la sepia.
223 Vues de Pierrefonds et de Compiègne, dessin à la sepia. 2 pièces.
224 Études faites à Compiègne, Senlis et Pierrefonds; croquis légèrement faits à la mine de plomb. 10 pièces.
225 Douze Vues de Compiègne et de Fontainebleau; dessin à la mine de plomb.
226 Douze Études d'Arbres des forêts de Compiègne et de Fontainebleau; dessin à la mine de plomb.
227 Vue prise dans la forêt de Fontainebleau, 1826; grand dessin à la sepia.
228 Trois grandes Vues prises dans la forêt de Fontainebleau; dessins à la mine de plomb.
229 Trois grandes Vues des environs de Fontainebleau; aquarelles non terminées. 3 pièces.

2.*

DESSINS.

230 Etudes et Vues de Fontainebleau, Chailly, etc., 1824; croquis à la mine de plomb. 21 pièces.
Cet article sera divisé en 3 lots.
231 Croquis de Fontainebleau. 14 pièces.
232 Croquis de Fontainebleau. 12 pièces.
233 Trois Etudes d'Arbres prises dans la forêt de Fontainebleau; aquarelles. 3 pièces.
234 Deux Etudes d'Arbres prises dans la forêt de Fontainebleau; aquarelles. 2 pièces.
235 Etudes d'Arbres, faites à Fontainebleau, en 1827; dessinées à la mine de plomb ou à la pierre noire. 14 pièces.
Cet article sera divisé en 2 lots.
236 Etudes d'Arbres et d'Animaux, prises à Chailly et à Fontainebleau; dess. à la mine de plomb. 25 pièces.
Cet article sera divisé.
237 Etudes diverses, prises à Fontainebleau; croquis à la mine de plomb, 1826. 13 pièces.

VOYAGE EN NORMANDIE.

238* Vue de l'Entrée de Rouen; dessin à la sepia.
239 Vues de Rouen, aquarelles. 3 pièces.
240 Vues des Bords de la Seine et de plusieurs Villages de Normandie; aquarelles. 5 pièces.
241* Vue des Bords de la Seine; dessin à la sepia.
242 Vues du Hâvre, dessin à la sepia. 2 pièces.
243 Vues du Hâvre, aquarelles. 5 pièces.
244 Vues du Hâvre, Honfleur, Fécamp, Rouen, etc., dessinées à la mine de plomb. 24 pièces.
245 Vues de mer, prises au Hâvre en 1823, aux crayons noir et blanc, sur papier de couleur. 3 pièces.

246 Vues prises aux environs du Hâvre, en 1823; croquis à la mine de plomb. 6 pièces.

247 Vues des environs du Hâvre, en 1823, dessinées à la mine de plomb. 4 pièces.

248 Vues de Honfleur, Arque, Dieppe et Fécamp; aquarelles. 4 pièces.

249 Vues de Laval, dessinées à la plume, en 1826. 2 pièces.

VOYAGE EN AUVERGNE.

250 Vue prise au soleil couchant : à droite, une partie de l'Eglise de Royat; aquarelle.

251 Vue de Thiers, en Auvergne, 1826; grand dessin à la sepia.

252 Grandes Vues d'Auvergne, dessinées à la mine de plomb. 5 pièces.

253 Deux Vues d'Auvergne, en hauteur; dessins terminés à la mine de plomb, 1826. 2 pièces.

254 Deux Vues d'Auvergne, dessins à la plume; 1826; 2 pièces.

VOYAGE EN DAUPHINÉ.

255*Vue prise en Dauphiné; dessin à la sépia.

256*Vue prise en Dauphiné; dessin à la sépia.

257 Trois Vues de Dauphiné, dont une du Pont d'Allevard, 1824. aquarelles.

258 Trois grandes Vues, dont une de Sassenage, aquarelles, 1824. 3 pièces.

259 Deux Vues de Sassenage, 1824, largement faites à l'aquarelle.

260 Vues de Sassenage, Pont-en-Royant, et autres Vues du Dauphiné, 1824; dess. à la pierre noire. 8 pièces.

261 Vues de Pont-en-Royant et de Barbeise en Dauphiné; l'une à la pierre noire, l'autre à la mine de plomb. 2 pièces.

262 Vues de Grenoble et des environs, en 1824, quelques-unes sur papier de couleur, rehaussé de blanc. 18 pièces.

Cet article sera divisé en 3 lots.

263 Vues des environs de Grenoble, 1824, à la mine de plomb. 18 pièces.

264 Etudes et Vues dans les Gorges de Sanson et Pont-en-Royant, à la mine de plomb. 30 pièces.

Cet article sera divisé.

265 Etudes et Vues de la Grande-Chartreuse, de Sassenage et des environs de Grenoble, 1824; croquis à la mine de plomb. 48 pièces.

Ces Vues, pouvant être publiées ensemble, seront divisées s'il ne se présente pas d'acquéreur pour la totalité.

266 Vues du Dauphiné, dessinées à la pierre noire, sur papier gris, et rehaussé de blanc. 38 pièces.

Cet article sera divisé.

267 Diverses Vues du Dauphiné; aquarelles non terminées. 5 pièces.

VOYAGE EN SUISSE.

268 Vues de Genève, et deux autres grandes Aquarelles. 3 pièces.

269 Vues de Meyringen et Unteisen, aquarelles. 4 pièces.

270 Deux Vues de Reichenbach, et autres Vues de Suisse, 1824; croquis à la mine de plomb. 5 pièces.
271 Vues d'Interlaken, Untersen, Unspunen, et Corandelin, 1824; grands dessins à la mine de plomb. 4 pièces.
272 Vues de Meyrenghen, Untersen, Reichenbach, etc., 1824; croquis à la mine de plomb. 21 pièces.

Cet article sera divisé.

273 Vues de Berne, 1824; dessins terminés à la mine de plomb. 4 pièces.
274 Vues prises en Suisse; croquis sur papier de couleur rehaussé de blanc. 4 pièces.
275 Vues de Suisse, aquarelles non terminées. 5 pièces.
276 Vues de Suisse, à la sepia, 1824. 5 pièces.
277 Vues de Suisse. 2 aquarelles.
278 Vues de Suisse, petites aquarelles. 2 pièces.
279 Vues de Suisse, aquarelles. 3 pièces.
280 Voyage en Suisse en 1823; croquis à la mine de plomb. 46 pièces.

Cet article sera divisé en 4 lots.

281 Etudes pendant un voyage en Suisse en 1824; croquis à la mine de plomb. 8 pièces.
282 Vues de Suisse en 1824; croquis à la mine de plomb. 37 pièces.

Cet article sera divisé.

283 Vues de Suisse; croquis à la mine de plomb avec du lavis. 8 pièces.

VOYAGE EN ANGLETERRE.

284 Vues de Londres et des environs, dessinées à la mine de plomb; quelques-unes avec un léger lavis à la

sepia, d'autres aux crayons noir et blanc sur papier de couleur, en 1825, 16 pièces.

Cet article sera divisé en 2 lots.

285 Vues d'Hampstead, dessinées à la mine de plomb, 1825. 3 pièces.

286*Vue des environs de Londres, dessin à la sepia.

287 Vues prises en Angleterre en 1825; aquarelles. 4 pièces.

288 Etudes et Croquis faits à Londres en 1825; dessins à la mine de plomb, quelques-uns à la plume. 13 pièces.

Cet article sera divisé en 2 lots.

289 Phare de Calais, aquarelle, 1825.

VOYAGE EN ITALIE.

290*Vue de Naples, dessin à la sepia.

291*Vue de Naples, dessin à la sepia, 1827.

292*Deux petites Vues de Naples, à l'aquarelle.

293*Vue de Naples, très-jolie aquarelle, 1827.

294 Deux Vues de Naples, dont une du Phare et une du Passage de Pausilype; dessins à la sepia. 3 pièces.

295 Trois grandes Vues de Naples, dont une en hauteur, sur papier de couleur, rehaussé de blanc. 3 pièces.

296 Quatre Vues de Naples, quatre de Castellamare, etc.; dessins sur papier de couleur, rehaussé de blanc. 12 pièces.

Cet article sera divisé en 2 lots.

297 Voyage à Naples et aux environs en 1827; croquis très-spirituellement faits à la mine de plomb. 58 pièces.

S'il ne se trouve pas d'acquéreur pour la totalité, cet article sera divisé en 9 lots.

298 Vue des Camaldules, près de Naples, et de Nisiton, près de Saint-Martin; dessin à la sepia. 2 pièces.

299* Vue du palais de la Reine Jeanne à Pausilype, dessin à la sepia.

300 Vue intérieure du palais de la Reine Jeanne, et une Vue de Castellamare; dessins à la sepia. 2 pièces.

301 Vues de Naples et des Ponti-Rossi, dessins sur papier de couleur, rehaussé de blanc. 2 pièces.

302* Vue des *Ponti-Rossi*, dessin à la sepia, 1827.

303* Vue prise sur la route de Naples à Pouzzole; dessin à la sepia.

304 Deux grandes Vues de Pouzzole, sur papier de couleur, rehaussé de blanc. 2 pièces.

305* Vue du Vésuve, dessin à la sepia.

306 Une Vue du château de l'Œuf, et une de Gragnano, dessinées sur papier de couleur, rehaussé de blanc. 3 pièces.

307 Vues de Gragnano, Capo di Monte, etc.; dessins à la mine de plomb. 6 pièces.

308* Vue d'Amalfi, dessin à la sepia.

309 Vue du Couvent de la madona di Pouzzano à Castellamare, 1827, grand dessin à la sepia.

310* Vue de Castellamare en 1827, dessin à la sepia.

DIVERS ENDROITS.

311 Vue d'une montagne, sur le devant de laquelle est un berger près de son troupeau; aquarelle.

312 Deux Vues en hauteur, dont une est un intérieur; dessin à la sepia. 2 pièces.

313 Vues diverses, dont une est l'intérieur d'un fournil; dessins à la sepia. 4 pièces.

314 Vues diverses, dessins à la sepia. 4 pièces.

315* Petite Maison près d'un bois; aquarelle.

316 Études et Croquis faits dans les années 1824 et 1825. 14 pièces.

317 Vue d'un Moulin, avec une église derrière et un bouquet d'arbres à gauche; dessin à la sepia. 1 pièce.

318 Vue d'une Fondrière, près de laquelle se voient une bergère avec trois moutons, 1827; à la sepia.

319* Souvenir d'un tableau du Cuyp; aquarelle.

320 Études à la sepia, non terminées.

321 Aquarelles non terminées.

322 Plusieurs Carnets contenant des aquarelles plus ou moins terminées, des études à la sepia, et des croquis à la mine de plomb.

Cet article sera divisé.

323 Études et Croquis divers.

Cet article sera divisé.

FIGURES ACADÉMIQUES.

324 Études de figures académiques et de têtes, dessinées à la mine de plomb, 1 petit vol. in-8.º 44 pièces.

325 Études de figures académiques, dessinées au crayon noir sur papier de couleur. 20 pièces.

326 Études de figures académiques, dessinées à la mine de plomb sur papier de couleur rehaussé de blanc. 4 pièces.

327 Études de figures académiques de diverses grandeurs.

Ce lot sera divisé.

COSTUMES.

328 Études de costumes, à la sepia et à l'aquarelle. 6 pièces.

Ce lot sera divisé.

329 Études de costumes, à la mine de plomb, 1826. 2 pièces.

330 Costumes suisses; croquis à la mine de plomb. 9 pièces.

331 Costumes suisses; aquarelles peu terminées. 5 pièces.

332 Costumes de femmes suisses; aquarelles. 2 pièces.

333 Études de costumes suisses à mi-corps; aquarelles. 4 pièces.

334 Costumes de Suisse, à l'aquarelle. 6 pièces.

DESSINS PAR DIVERS ARTISTES.

POELEMBURG (CORNEILLE).
335 Deux Vues de Rome en 1622 et 1623.

MICHALON (ACHILLE-ETNA), *né à Paris, en 1797?*
336 Vues d'Italie, Études d'arbres, etc.; croquis à la mine de plomb, 1819 et 1821. 11 pièces.

LEPRINCE (ANNE-XAVIER), *né à Paris, en 1800.*
337 Plusieurs Dessins à la sepia.

Cet article sera divisé.

ESTAMPES.

338 Paysages, Études diverses, par Ruysdaël, Waterloo, et Bega. 7 pièces.

DUJARDIN (Carle); *né à Amsterdam en 1635.*

339 Suite incomplète de son œuvre, avec les numéros. 34 pièces.

GELÉE (Claude), dit Claude-Lorrain, *né à Chamagne en 1600, mort à Rome en 1682.*

340 Deux petits Paysages, dont un n'est qu'un croquis non terminé. 2 pièces.

PERELLE (Gabriel), *né à Paris en 1622.*

341 Petits Paysages, 1 vol. in-fol. broché. 86 pièces.

FRANZETTI (Agapito), *né à Rome vers 1760.*

342 Recueil de 320 Vues de la ville de Rome, en 80 planches, 1 vol. in-4.° broché, *taché d'encre.*

DE BOISSIEU (Jean-Jacques de), *né en 1736, à Lyon, où il mourut en 1810.*

343 Vue d'une forêt avec une chaumière à gauche, et, à droite, un homme à cheval entrant dans la forêt: ancienne épreuve; le Frontispice de la suite de 10 paysages, anc. épreuves, et 3 Pièces sur pap. vélin. 5 pièces.

PERIGNON (Nicolas), *né à Nancy en 1716, mort à Paris en 1782.*

344 Suite de Paysages et de Vues gravés à l'eau-forte. 24 pièces.

BOURGEOIS (Constant).

345 Recueil de Vues d'Italie, gravées à l'eau-forte d'après les dessins de C. Bourgeois, n.º 1 à 78. Belles épreuves. Manque le n.º 51. Les n.ºs 15, 18, 19, 40, 45, 53 et 74, sont tachés d'encre ou d'huile. Un vol. in-fol. cartonné. 77 pièces.

KOLBE (Charles-Guillaume), né à Berlin, en 1776.

346 Études de Paysages et d'Animaux, grav. à l'eau-forte. 22 pièces.

KLEIN (Jean-Adam), né à Nuremberg, en 1793.

347 Études d'Animaux gravés à l'eau-forte, de 1818 à 1819.

NYMEGEN (G. van).

348 Deux Suites de six Paysages en hauteur; toutes deux gravées à l'eau-forte en 1790. 12 pièces.

PROUT (S.)

349 Vues prises sur les bords du Rhin, dessinées d'après nature et sur pierre, par S. Prout. Londres, 1823; 5 livraisons sur papier de Chine. 25 pièces.

HARDING (J. D.)

350 Études pour les Paysages, et 4 grandes Vues de Maidstone, Folkestone; l'Eglise de Cantorbery et la Tour de Saint-Ethelbert, lithogr. 16 pièces.

351 Vues du Pont de Waterloo à Londres, et de celui d'Ivy dans le Devonshire; Vue du Château de Windsor; plusieurs Marines, etc., par Cooke et Allen. 6 pièces.

HUET (Jean-Baptiste), né à Paris, en 1745.

352 Scènes familières, Études d'Animaux, gr. à l'eau-forte et au lavis. 37 pièces.

PONCE (Nicolas), *né à Paris en* 1746.

353 Recueil d'Estampes représentant les différens évènemens de la guerre qui a procuré l'indépendance aux États-Unis de l'Amérique, gr. par Ponce et Godefroy, 1 vol. in-4.° br.

DESNOYERS (Auguste-Boucher), *né à Paris en* 1779.

354 Bélisaire, d'après Gérard; ancienne épreuve contre-collée et ayant quelques déchirures dans la marge à droite. 1 pièce.

ENFANTIN (Augustin).

354 *bis*. Plusieurs Études gravées à l'eau-forte, dans le goût de Boissieu, et dont il n'y a eu que très-peu d'épreuves de tirées avant que les planches fussent détruites.

355 Plusieurs Portraits, dont celui de M.^{me} Le Brun, gr. par J.-G. Muller de Stutgard, Buffon, Sachini, Grétry, Gluck, et Piccini, etc. 12 pièces.

356 Plusieurs Épreuves de la Galerie de Florence, *anciennes épreuves*. 49 pièces.

357 Plusieurs Épreuves de la Galerie du Palais-Royal, *la plupart tâchées d'huile*. 120 pièces.

358 Quelques Estampes non décrites seront placées sous ce numéro.

LITHOGRAPHIES.

ENFANTIN (Augustin).

359 Cinq Croquis de Paysages d'après nature, 1823. un cahier.

VERNET (Horace), *né à Paris en 1789.*

360 Scènes de chasse; Allons, bonne chance, 156 (*). Après, après, là, mes beaux! 157. — Ça rapproche, 158. — Hallali, 159. — Battue au bois, 160. — Battue en plaine, 161. 6 pièces.

361 Départ pour la chasse au marais, 162. — Chasse au marais, 163. — Hallali du Cerf, 165. — Mon caporal, je n'ai pu avoir que ça, 167. 4 pièces.

362 Scènes militaires. Qui dort dîne, 130. — Coquin de temps! 152. — Chien de métier! 153. — Gredin de sort! 154. — Je te vas descendre, 155. 5 pièces.

363 Marchand de poissons, 129. — Le Serment, 137. — Ecossais combattant, 138. — Leicester et Amy Robsart, 144. — Marchand d'esclaves, 147. — Chevaux de poste anglais, 166. 6 pièces.

CHARLET, *né à Paris vers 1795.*

364 Album de 1823. 16 pièces.
365 Album de 1824. 14 pièces.
366 J'aime la couleur. — Un homme qui boit seul n'est pas digne de vivre. — Et une scène de corps-de-garde. 3 pièces.

VILLENEUVE (Jules-Louis-Frédéric), *né à Paris vers 1797.*

367 Vues diverses lithogr., n.ᵒˢ 1 à 12. Manque les n.ᵒˢ 2 et 6. 10 pièces.

GERICAULT. (Th.-J. L. A.), *né à Rouen, en 1791.*

368 Trois Etudes de chevaux, lithogr. par lui-même, son

(*) Ces numéros, et ceux des articles suivans, sont ceux du Catalogue de l'OEuvre lithographique de J.-E.-Horace Vernet, publié par M. Bruzart en 1826, in-8°.

Portrait et neuf Croquis, lithogr. par Colin, d'après ses dessins. 13 pièces.
369 Scènes de Faust, lithogr. par Muret. 26 pièces.
370 Différens Objets relatifs à la peinture seront divisés sous ce numéro.
371 Les articles omis dans ce Catalogue seront divisés sous ce numéro.

FIN.

www.ingramcontent.com/pod-product-compliance
Lightning Source LLC
Chambersburg PA
CBHW030123230526
45469CB00005B/1770
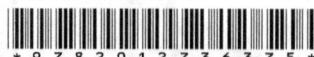